簽繪頁

感恩致謝

- 【感謝粉絲】：向購買的粉絲說聲謝謝，台灣原創漫畫因你們的支持而茁壯。

- 【感謝醫療】：向台灣辛勞的醫療人員致敬，希望這本漫畫能為大家帶來歡笑，也讓民眾更了解醫護人員的酸甜苦辣與心聲。

- 【感謝先進】：謝謝文化部、桃園市政府文化局和動漫界各位先進們的指導與鼓勵。感謝長久以來千業印刷、白象文化、大笑文化和無厘頭動畫等單位的協助。

- 【感謝校稿】：感謝何錦雲、老爸和洪大協助校對。

- 【感謝刊登】：感謝《國語日報》、《中國醫訊》、《癌症新探》、《精神醫學通訊》、《桃園青年》、《聯合元氣網》等處刊登醫院也瘋狂。

- 【感謝顧問】：感謝蘇泓文醫師、許政傑醫師、王庭馨護理師、王舜禾醫師、王威仁醫師、王怡之藥師、林典佑醫師、林岳辰醫師、林義傑醫師、鄭百珊醫師、黃峻偉醫師、羅文鍵醫師、徐鵬傑醫師、張瑞君醫師、張哲銘醫師、卓怡萱醫師、吳威廷醫師、吳澄舜醫師、洪國哲醫師、洪浩雲醫師、翁宇成醫師、賴俊穎醫師、武執中醫師、古智尹醫師、周育名醫師、周昕璇醫師、康培逸醫師、留駿宇醫師、米八芭藥師和愚者學長等人。

- 【感謝親友】：最後要感謝我的家人及親朋好友，我若有些許成就，來自於他們。

團隊榮耀

得獎：

- 2013 出版台灣第一部原創醫院漫畫
- 2013 榮獲文化部藝術新秀
- 2016 獲選藝術文化類國家十大傑出青年
- 2014 新北市動漫競賽優選
- 2014 文化部文創之星全國第三名及最佳人氣獎
- 2014 文化部漫畫最高榮譽「金漫獎」入圍 (第 1 集)
- 2015 文化部漫畫最高榮譽「金漫獎」入圍 (第 2、3 集)
- 2016 文化部漫畫最高榮譽「金漫獎」首獎 (第 4 集)
- 2015 主題曲動畫 MV 百萬人次觸及
- 2015 榮獲文化部第 37 屆中小學優良課外讀物
- 2016 榮獲文化部第 38 屆中小學優良課外讀物
- 2017 榮獲文化部第 39 屆中小學優良課外讀物
- 2018 榮獲文化部第 40 屆中小學優良課外讀物

參展：

- 2014 日本手塚治虫紀念館交流
- 2015 日本東京國際動漫展
- 2015 桃園藝術新星展
- 2015 桃園國際動漫展
- 2016 桃園國際動漫展
- 2018 桃園國際動漫展
- 2016 世貿書展
- 2015 亞洲動漫創作展 PF23
- 2016 開拓動漫祭 FF27+FF28
- 2017 開拓動漫祭 FF29+FF30
- 2018 開拓動漫祭 FF31+FF32
- 2016 台中國際動漫展
- 2017 義大利波隆那書展

各界聯合推薦

「用搞笑趣味的方式描述嚴肅的醫療議題，又兼醫學衛教成分，一本值得推薦的台灣醫療漫畫。」

— 柯文哲 (台北市市長、外科醫師)

「雷亞和兩元用自嘲幽默的角度畫出台灣醫護人員的甘苦談，莞爾之餘也讓大家發現：原來許多基層醫護人員是蠟燭兩頭燒的血汗勞工啊！」

— 蘇微希 (台灣動漫畫推廣協會理事長)

「台灣現在還能穩定出書的漫畫家已經是稀有動物了，尤其還是身兼醫生身分就更難得了，這還有什麼話好說，一定要大力支持！」

— 鍾孟舜 (前台北市漫畫工會理事長)

「透過漫畫了解職場的智慧，透過幽默化解醫界的辛勞～醫院也瘋狂系列，絕對是首選！」

— 黃子佼 (資深主持人、跨界王)

「能堅持漫畫創作這條路的人不多，尤其雙人組的合作更是難得，醫師雷亞加上漫畫家兩元的組合，合力創造出百分之兩百的威力，從作品中，你一定可以感受到他們倆對於漫畫的堅持與熱情啊！」

—曾建華 (不熱血活不下去的漫畫家)

「生活需要智慧也需要幽默，《醫院也瘋狂》探索了杏林趣談，也反諷了專業知能，角色的生命活化了思維空間。漫畫呈現不一樣的敘事形式，創意蘊含於方寸之間，值得玩味。」

— 謝章富（台灣藝術大學教授）

「創作能力，是種令人羨慕的天賦，但我更佩服的，是能善用天賦去關心社會、積極努力去讓生活中的人事物乃至於世界變得更美好的人，而子堯醫師，就是這樣的人。」

— 賴麒文（無厘頭動畫創辦人）

「欣聞子堯獲選十大傑出青年殊榮，細數過往的佳言懿行，可謂實至名歸！記得當年第一集醫院也瘋狂出版的時候，醫療崩壞的議題才剛獲得社會關注，如今醫界的許多改革逐漸獲得民眾支持，子堯的貢獻功不可沒。感謝子堯讓社會大眾更了解醫界的現況，也請各位繼續支持醫院也瘋狂。」

— 好運羊（外科醫師）

「居然出到第 9 集了，實在太有才！雷亞及兩元再次聯手出擊！必屬佳作！」

— 急診女醫師小實學姊（急診醫師）

「好友兼資深鄉民的雷亞，用漫畫寫出這淚中帶笑的醫界秘辛，絕對大推！」

— Z9 神龍（網路達人）

推薦序－黃榮村
善良熱情的醫師才子

　　子堯對於創作始終充滿鬥志和熱情，這些年來他的努力逐漸獲得大家肯定，他獲得文化部藝術新秀、文創之星競賽全國第三名和最佳人氣獎、入圍台灣漫畫最高榮譽「金漫獎」、還被日本譽為是「台灣版的怪醫黑傑克」，相當厲害。他不斷創下紀錄、超越過去的自己，並於 2016 年當選「十大傑出青年」，身為他過去的大學校長，我與有榮焉。他出版的本土醫院漫畫《醫院也瘋狂》，引起許多醫護人員共鳴。我認為漫畫就像是在寫五言或七言絕句，一定要在短短的框格之內，交待出完整的故事，要能有律動感，能諷刺時就來一下，最好能帶來驚奇，或最後來一個會心的微笑。

　　醫學生在見習和實習階段有幾個特質，是相當符合四格漫畫特質的：包括苦中作樂、想辦法紓壓、培養對病人與周遭事物的興趣及關懷、團隊合作解決問題、對醫療體制與訓練機制的敏感度且作批判。

　　子堯在學生時，兼顧專業學習與人文關懷，是位多才多藝的醫學生才子，現在則是一位對人文有敏銳觀察力的精神科醫師。他身懷藝文絕技，在過去當見習醫學生期間偶試身手，畫了很多漫畫，幾年後獲得文化部肯定，頗有四格漫畫令人驚喜的效果，相信日後一定會有更多令人驚豔的成果。我看了子堯的四格漫畫後有點上癮，希望他日後能成為醫界一股清新的力量，繼續為我們畫出或寫出更輝煌壯闊又有趣的人生！

<div style="text-align:right">

前中國醫藥大學校長

前教育部部長

</div>

推薦序－陳快樂
才華洋溢的熱血醫師

　　在我擔任衛生署桃園療養院院長時，林子堯是我們的住院醫師，身為林醫師的院長，我相當以他為傲。林醫師個性善良敦厚、為人積極努力且才華洋溢，被他照顧過的病人都對他讚譽有加，他讓人感到溫暖。林醫師行醫之餘仍繫心於醫界與台灣社會，利用有限時間不斷創作，迄今已經出版了多本精神醫學衛教書籍、漫畫和繪本，而這本《醫院也瘋狂9》，更是許多人早已迫不及待要拜讀的大作。

　　《醫院也瘋狂》利用漫畫來道盡台灣醫護的酸甜苦辣、悲歡離合及爆笑趣事，讓醫護人員看了感到共鳴，而民眾也感到新奇有趣。林醫師因為這系列相關作品，陸續榮獲文化部藝術新秀、文創之星大賞與金漫獎首獎，相當令人讚賞。現在他更當選全國十大傑出青年，並擔任雷亞診所的院長，非常厲害。

　　另外相當難得的是，林醫師還是學生時，就將自己的打工所得捐出，成立「舞劍壇創作人」，舉辦各類文創活動及競賽來鼓勵台灣青年學子創作，且他一做就是十七年，現在很少人有如此高度關懷社會文化之熱情。如今出版了這本有趣又關心基層醫護人員的漫畫，無疑是讓林醫師已經光彩奪目的人生，再添一筆風采。

前心理及口腔健康司司長
前桃園療養院院長　　　　陳快樂

本集人物介紹

【LD】:
醫學生,雷亞室友,帥氣冷酷,總是很淡定的看著雷亞做蠢事,具有偵測能力。

【歐羅】:
醫學生,虎背熊腰、力大如牛、個性魯莽,常跟雷亞一起做蠢事,喜歡假面騎士。

【雷亞】:
本書主角,天然呆醫學生,無腦又愛吃,喜歡動漫和電玩。

【政傑】:
醫學生,雷亞室友,正義感強烈、個性豪爽,渾身肌肉,生氣時會變身。

【龜】:
醫學生,總是笑咪咪。運動全能特別熱愛排球,個性溫和有禮貌。

【歐君】:
醫學生,聰明伶俐又古靈精怪,射飛鏢很準,身手矯健。

【欣怡】:
資深護理師,個性火爆,照顧學妹,不怕惡勢力。打針技巧高超。

【琪琪】:
新進護理師,態度高冷、不苟言笑、講話一針見血。

【雅婷】:
護理師,個性內向溫和,喜愛閱讀,熱衷於提倡環保。

【金老大】：
醫院院長，個性喜怒
無常、滿口醫德卻常
壓榨基層醫護。年輕
時是台灣外科名醫。

【0.6醫師】：
神經內科主治醫師，
學識豐富、博學多聞。

【崔醫師】：
精神科主任，沉穩內
斂、心思縝密、具有
看穿人心的蛇眼。

【龍醫師】：
急診主任，個性剛烈
正直，身懷絕世武功，
常會以暴制暴，勇於
面對惡勢力。

【總醫師】：
外科總醫師，個性陰
沉冷酷，因為一直無
法升上主治醫師而嫉
妒學弟加藤醫師。

【李醫師】：
內科主任，金髮碧眼
混血兒，帥氣輕佻、
喜好女色。

【鄭副院長】：
醫院副院長，留著山
羊鬍，時常被大家忽
略或當空氣。很沒存

【丁丁主任】：
外科主任，嗜酒如命，
好大喜功又喜歡把過
錯推給下屬。辯才無

【加藤醫師】：
外科主治醫師，刀法
出神入化，總是穿著
開刀服和戴口罩。醫

【曾建華老師】：
台灣資深漫畫家，熱
血充滿活力，熱愛教
學。粉絲團【漫畫家
的店】。

【兩元】：
本書作者，職業漫畫
家，熱愛漫畫和環保。

【林醫師】：
本書作者，雷亞診所
院長。戴著紙袋隱瞞
長相，真正身分是來
自未來的雷亞。

【月月鳥】：
醫學生，頭上有個鳥
巢，擅長魔術和耳鼻
喉科問題。

【湯翔麟老師】：
台灣資深漫畫家，幽
默風趣、熱血活潑。
粉絲團【故事獵人】。

【小黃醫師】：
新陳代謝科主治醫
師，學識淵博，勤於
衛教。粉絲團【黃峻
偉醫師】。

【張醫師】：
婦產科主治醫師，溫
柔貼心、善體人意，

【之之】：
雷亞診所藥師，優雅
從容，害怕蟑螂。

【婷婷】：
雷亞診所櫃台，陽光
活潑，活力滿點。

【小聿醫師】：
復健科主治醫師，有天使般的溫柔和治癒能力。

【百珊醫師】：
皮膚科主治醫師，醫術精湛、充滿正義感。

【芯仔】：
友情客串，萬能小天使，會畫畫、煮飯、做甜點、做模型，喜歡吸貓。

【於是空白】：
友情客串，護理師畫家，萌萌可愛、工作認真，喜歡吃肉。粉絲團【於是空白】。

【瑪姬米】：
友情客串，圖文畫家，自稱是沙發上的軟爛馬鈴薯，喜歡吃肉。粉絲團【瑪姬米】。

【米八芭】：
友情客串，藥師畫家，活潑開朗、知識豐富、天真可愛。粉絲團【白袍藥師米八芭】。

【小雨】：
友情客串，醫師畫家，暴肝認真創作、低調內向，喜歡吃肉。粉

【成真老師】：
友情客串，桃園模型店老闆，熱血無比。粉絲團【秋葉原模型

【嘎嘎老師】：
友情客串，美術老師喜歡畫圖、熱血激昂、武術高超。

画戒许狠夸張

实往往更疯狂

岁在丁酉年冬　文键书

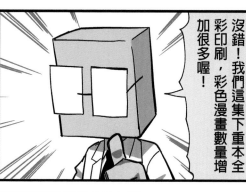

發泡錠

兩元你感冒啦？

對啊，昨天打籃球流汗後著涼。

不用擔心，看我的神奇化痰發泡錠！

哇!!不愧是哆啦A雷，我馬上吃!!

啊⋯忘了提醒你，發泡錠是要泡熱水喝喔。

兩元你怎麼口吐泡泡?!不能直接吃啦!!

咕嚕咕嚕

14

醫師自己不健康

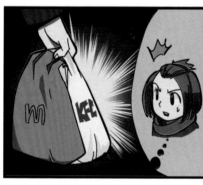

哇！加藤醫師你好久沒回家了！

對啊，最近醫院很忙，謝謝你們幫我餵狗。

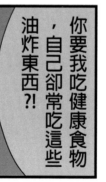

你手上拿的好幾袋是速食?!

你要我吃健康食物，自己卻常常吃這些油炸東西?!

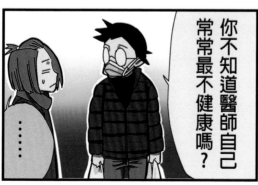

你不知道醫師自己常常最不健康嗎？

......

麻疹

從日本回來後一直長痘痘。

雷亞你要小心是得到麻疹！

麻疹經由空氣傳染，症狀類似感冒。

發燒咳嗽
口內柯氏斑
結膜炎
鼻炎
紅疹

那怎麼辦？

施打疫苗可以預防麻疹喔。

必要時也可以給予支持性症狀治療

只好學林醫師戴紙袋來遮紅疹了。

香港腳

雷亞你也有香港腳嗎？我也有耶。

對啊，好癢，一起去看百珊醫師好了。

這藥膏每天抹兩次，腳盡量保持乾燥透氣

雷亞每天抹

歐羅偶爾抹

我香港腳好了！

我的怎麼都沒好？

咬指甲

崔主任我家妹妹每天咬指甲、情緒也不穩定。

咬指甲可能是焦慮的表現，可以用貼布把手指貼起來，並轉移注意力。

崔主任，貼上貼布後，妹妹真的都不咬手指甲了！

隔週——

很好，那為何那麼慌張呢？

碎!!

但他改咬腳指甲了！

天啊

藥物副作用

李主任你怎麼開30毫克那麼強的藥給我，之前我都只吃10毫克而已！

阿伯，不同藥不能用重量來比較輕重，我事實上是在幫你減藥喔！

藥物不是越多毫克越強？

不是喔，比方說安眠藥可能只有2毫克，但比10毫克的鎮定劑強好多倍喔！

原來如此，我誤會了，感謝李主任告知！

Bye~

縮下巴

玩傳說對決中

疼痛

雷亞同學你脖子痠痛是頸椎椎間盤壓迫造成的喔。

什麼?!難道要開刀?

你可以先學縮下巴運動,增加頸部肌肉力量,減少脖子負擔。

頭部平行後縮

這樣嗎?

哈哈!雷亞你有雙下巴!

我是在復健啦!歐羅你給我記住!

潑灑高手

我們家腦闆，常常金魚腦和潑灑東西……

啊！綠茶打翻到鍵盤了！啊！綠茶打翻到鍵盤了！

啊！對不起！泡麵不小心打翻了！

嘓嚓！！

……

阿婆，我扶你過馬路！

不好了！有卡車！來人快阻止腦闆啊！

呀！呀！呀！呀！呀！呀！

結果把阿婆潑灑出去，反而救了他一命！

砰！

哇！

成名前後

兩元一開始畫漫畫相當辛苦，白天宅急便工作，深夜畫漫畫。

家門外

還債！

還錢！

兩元不在，他外出送貨了！

2016年金漫獎首獎

我只有畫漫畫才有機會被社會看見。

我要謝謝我的老師一直鼓勵我堅持夢想！

從今以後，我要過著嶄新光明的漫畫家人生！

新債主

兩元你又拖稿了！

咳咳，該交稿了喔！

兩元不在，他外出取材了！

沒事多喝水

一滴未喝

忙到不行～

雅婷你發燒到39度！快去看醫師！

加藤醫師我有發燒、怕冷和上廁所會痛。

聽起來是泌尿道感染，我開點藥物給你。

你上班要少憋尿和喝足夠的水喔！

是！

過期便當

雷亞連續值班32小時未休息。

好！馬上去！

什麼！你說哪個病房？

呼…忙到連續兩餐沒吃，我快餓死了……

啊！這邊有個前天沒吃放到現在的便當。

雷亞你快點！我也要上，你拉完沒？

嗚嗚嗚，早知道就不要吃那便當！

急診檢傷

急診醫療有分輕重緩急，不是先來先看，因此才會有【檢傷櫃台】。

檢傷有分五級，第一級最嚴重，第五級最輕微，甚至該看門診。

第一級：急救，生命危急，立即急救。
第二級：危急，影響生命、肢體或器官功能，快速處置。
第三級：緊急病況，可能惡化，需要急診處置。
第四級：次緊急病況，可能是慢性病急性發作或合併症，1-2小時處置避免惡化。
第五級：非緊急狀況，做鑑別診斷或轉門診。

醫師我剛跟老婆小吵架…

第二級！快叫支援協助治療！

龍主任我吃了前天的值班便當肚子痛…

…去大便或門診。

輕鬆檢傷

每週二檢傷幾乎都是零失誤，哪位同學那麼厲害？

我記得那天應該是LD值急診班。

醫師我突然肚子痛…

四級還好，旁邊稍等，晚點幫你開藥。

醫師我突然頭暈無力…

二級?!阿婆我馬上幫你檢查，有家人跟你一起來嗎？

因為LD的頭髮觸鬚有危險偵測功能。

也太方便!!

高鐵食物

阿婆你是缺鐵性貧血，多吃點高鐵的食物會改善喔！

政傑醫師謝謝你！我以後每天吃高鐵食物！

一個月後

抽血報告還是缺鐵耶，奇怪…

醫師我每天都照你說的有吃高鐵食物啊！

阿婆你每天都搭高鐵啊？

沒有啦！醫師要我每天來吃高鐵這邊的食物。

是含高鐵質的食物啦！醫師你沒講清楚啊！

買宵夜

今晚宵夜買了五百元，應該夠雷亞吃了吧。

雷亞也太宅，說要打電動不想出門，真懶。

我頭髮觸鬚顯示宿舍有二級危險訊號！

不好了，難道雷亞餓昏了!?

雷亞撐住啊！我們幫你買宵夜回來了！

你也不用打破門吧⋯

救我⋯我剛太餓先叫外送吃太飽，跌倒爬不起來⋯

要救雷亞嗎？

豆腐好吃。

耍任性

該起床了喔，手術時間快到了。

……我不要。

啥?!為何突然說不要?

我想了想，覺得今天手術有風險，不想開了。

所有手術都有風險，你不要任性了!

不要!讓我好好靜靜休息一下。

酗酒男你是外科主任，快給我起床準備開刀!!

是!

阿斯匹靈

這位大德！我看你老公三魂六魄走失又坐輪椅，讓我崔神醫來解救你吧！

真的嗎？我先生上個月中風後半身不遂。

中風就是血路不順塞住，吃這罐阿斯匹靈，馬上血路暢通活蹦亂跳！

真的嗎?!太好了，我馬上給他吃。

中風有出血型和梗塞型兩種，阿伯之前是出血型中風，亂吃阿斯匹靈反而又再次腦出血了。

桃園大火

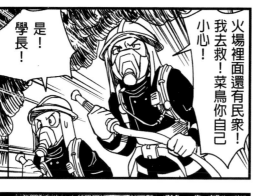

火場裡面還有民眾！我去救！菜鳥你自己小心！

是！學長！

有坍塌，學長危險！

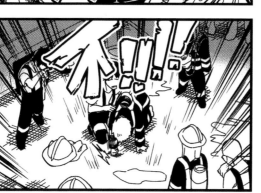

這不是你的錯，你已經盡力了。

今昔對比

大家加班辛苦了，我買了好吃宵夜給大家慰勞一下。

謝謝，金正萬醫師你人真好！

嘎！

15年前

大家加班辛苦了，我拿了今年評鑑資料，麻煩大家也完成一下。

光頭男你太過分了！

怒！

現在

阿一你怎麼外科專科筆試沒考一百分？給我認真點！

5年前

現在

考試分數是一時的，不斷學習和保持一顆善良的心才是最重要的。

拍拍

32

創傷事件

創傷事件所造成的心理壓力是因人而異的，一樣的事情對某些人是重大打擊，某些人卻是無關痛癢。

喔喔，因為每個人的個性和人生觀都不同吧。

比方說有位母親得憂鬱症，因為兒子無照飆車車禍往生。

真的好哀傷。

另外有位婦人的貴賓狗走失了，因此憂鬱。

是喔，這我覺得就還好…

雷亞同學說他最近吃太多變胖了也憂鬱。

咎由自取，崔醫師你直接把雷亞退掛吧。

器官捐贈

我為了救我爸，捐出自己一部份肝臟喔！

說到器官捐贈，我兒子殉職後也捐出了眼角膜

好偉大

我昨天開刀，也幫忙取出五個腎臟喔。

疼痛等級

女生生產過程非常辛苦，疼痛指數高達十分，是最痛的等級。

生小孩子還真痛。

哈，不怕痛，我都。

軟腳小孬孬，你以為踢足球啊。

好大喜功

加藤醫師謝謝你救了我家小孩一命！

沒什麼啦，該做的，不足掛齒。

唉啊！感謝你們誇獎，都是我這院長平常教導他有方。

啪！

我家人開刀失敗我要告死你!!

是你家人本來就體虛多病，不開刀也會死，不是我的錯！

丁主任你太差勁了，你怎麼沒用最好的自費醫材！

不就是金院長你要我們使用最便宜的手術醫材嗎?!

鍵鍵醫師

今天很高興敝院能跟各大醫院的醫師進行學術交流與聯誼。

這位是大大醫院的外科好手——鍵鍵醫師！

Nice to see U all baby~

穿那麼花俏時髦，他以為他是男星啊？外科醫師專業形象蕩然無存…

阿總你剛說啥？我在挖鼻孔沒聽見。

怪卯

沒事……

內科君

外院醫師來訪！不要丟醫院臉！那個還在睡的藍頭髮實習醫師給我起來整理梳洗！

值班到天亮

歐羅幫我拿一下眼鏡，我去廁所洗臉。

好。

唉唷！不好意思撞到你！

交錯而過

沒關係。

雷亞洗完臉變帥又變高了!?

大驚

頭暈

雅婷你怎麼了？臉色看起來很差。

頭暈有很多可能，低血壓、血液循環不佳、平衡、貧血、失眠、壓力、梅尼爾氏症、自律神經失調或中風都有可能。

要先了解頭暈的種類，是悶重的暈，還是會轉的眩暈？是在什麼時候暈？這些都要了解才能了解病情。

我聽完這麼多衛教，頭也開始暈了⋯

哈哈，不確定的話就來看醫師吧！

曾建華老師

曾建華老師是位熱血漫畫家。

喔喔喔！畫漫畫真是太熱血啦！

老師請收我為徒！

喔喔喔！兩元你真是太熱血啦！

喔喔喔！催稿真是太熱血啦！

老師您已經好幾天趕稿沒睡了耶……

喔喔！點滴在我體內沸騰啊！

呃…老師您太熱血了，適當休息啦！

湯翔麐老師

【易水翔麐】老師，本名湯翔麟，是資深漫畫家，也是曾建華老師的好麻吉。作品包括仙劍奇俠傳、軒轅劍和故事獵人等。

湯老師很高興認識您！仙劍奇俠傳真的是曠世巨作！

哈哈！謝謝！你們的醫院也瘋狂也超棒的啊！

我可以加老師臉書嗎？

好，但吾臉書廢文很多喔！

不會啦，我也——

這、這臉書廢文量太驚人了！竟然超越我！！

哈哈，趕稿越兇，廢文越多。漫畫界廢文王就是吾啦！

開門見山破題法

林醫師你頭痛？

我想長篇漫畫的劇情卡住了。

呼，好希望能夠有效率的學會怎麼編故事喔！

我記得曾建華老師和湯老師都有出書教學。

我們都聽到了！漫畫不知道怎麼畫嗎？來看《故事獵人》和《漫畫密碼》！

破牆而入

哇！

破！

兩位老師…我們門沒關，可以直接走進來…

是破牆法吧…

哈，是開門見山破題法，熱血吧！

哈哈哈哈

喔喔！這書真是太熱血啦！

鼻毛剪

喔，剪鼻毛啊。

雷亞你在幹嘛？

痛！

耳鼻喉科醫師叫大家不要挖耳屎會傷耳朵，剪鼻毛總可以了吧—

呃…雷亞你在COS手塚治虫？

隔天—

嚏…

我昨天用剪刀剪鼻毛戳到鼻子。

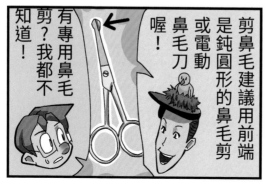

剪鼻毛建議用前端是鈍圓形的鼻毛剪或電動鼻毛刀喔！

有專用鼻毛剪？我都不知道！

社工過勞

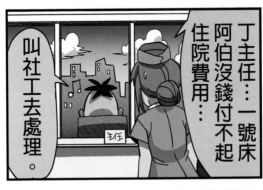

社工師是很辛苦忙碌的職業。

← 羅社工

丁主任…一號床阿伯沒錢付不起住院費用…

叫社工去處理。

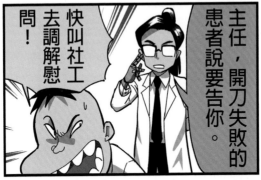

主任，開刀失敗的患者說要告你。

快叫社工去調解慰問！

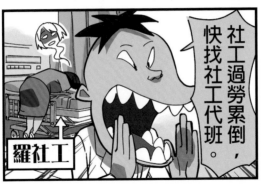

社工過勞累倒，快找社工代班。

← 羅社工

藥師難為

醫師真小氣，每天才開一顆安眠藥給我。

阿婆…安眠藥不是吃越多越好喔。

醫師說抗生素要吃一個禮拜，幹嘛吃那麼久?!

阿伯抗生素要吃完療程，細菌才比較不會產生抗藥性喔。

為什麼醫師沒有開藥給我小孩還收錢?

呃…感冒不一定要吃藥，營養均衡和適當休息通常就會改善喔……

好累喔，為啥大家都不在診間問醫師問清楚啊?

累死了～

買一送一

新聞說你們家飲料成分廣告不實，欺騙消費者！

這個…我們也是受害者…

為了表示歉意，飲料買一送一！限時優惠喔！

你以為我們那麼好騙嗎？

歐羅、雷亞，我們走！

你們…

……

在排啥

46

久咳不癒

雷亞你感冒啦？

武武

驚

對啊，我正要吃上個月沒吃完的感冒藥。

每次生病的症狀不同，不能自己亂吃藥啦！

真的假的!?

水聲!!!

雷亞同學，你這次久咳是黴漿菌感染不是感冒喔！

哇！好在有來看病。謝謝李主任。

「針」是體貼

先生不好意思，第一針沒打上。

哈哈沒關係啦！難免，我血管本來就比較細比較難打。

老大！剛護士幫你打針沒上，為何不給他點教訓瞧瞧？

混帳！護理人員很辛苦，他們盡力了不要刁難他們！

是、是！老大你真是超級體貼的！

抱歉！！！

事實上是因為針還在他手上，我會怕……

老大好帥～

48

復仇者聯盟觀後感

【復仇者聯盟3】
還有一週才上映

啊~還有一個禮拜
才能看到，好痛苦
啊~

害我都沒
辦法專心
念書了！

咦？本來你有在
念書嗎？

好像也沒有齁。

【復仇者聯盟3】上映

哇！鋼
鐵人好
帥喔！

美國隊
長也勁
爆！

看到片尾
驚嚇過度

水泡

什麼？炒菜被油燙到起水泡！我帶你去看皮膚科！

小水泡不要弄破，擦點藥膏和貼起來就好，煮飯可以戴手套喔。

老婆我剛好有個超棒手套可以給你！

好刀法

急診四千萬

台灣急診好恐怖,我稍微擦傷就快被嚇死。

怎麼會?發生什麼事?

急診醫師告訴我,治療要四千萬新台幣!

真假!?怎麼可能?!你說看看那天狀況。

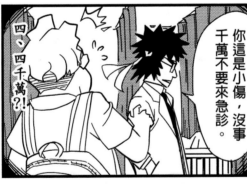

你這是小傷,沒事千萬不要來急診。

四、四千萬?!

龍主任是說沒事不要去急診,不是【四千萬】啦!因為浪費醫療資源又有院內感染風險。

啊!不好意思,原來是這樣啊!

排隊

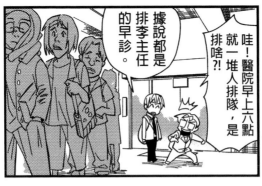

哇！醫院早上六點就一堆人排隊，是排啥?!

據說都是排李主任的早診。

唉，真搞不懂，幹嘛浪費寶貴生命排隊看名醫呢？明明其他醫師也很棒啊。

......

衛生紙據說要漲價時——

龜你知道嗎？我排隊三小時終於搶到這些衛生紙了！

YA！

砰!!

電信業者據說要降低網路費率時——

爽！不枉費我排隊五小時和交達約金，終於跳槽到新費率了！

性別刻板印象

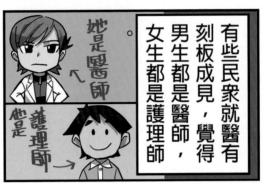

有些民眾就醫有刻板成見，覺得男生都是醫師，女生都是護理師

她是醫師

他是護理師

。

醫師我小孩拉肚子！

歹勢我是護理師喔，我請醫師過來。

ㄟ那個小男生！過來幫我換藥！

婆婆快逃啊！歐君冷靜啊！

54

伸縮自如

【補充】‥Bonjour 是法文，意思是日安。

喔喔喔，太熱血了！兩元我們來趕稿吧！

呃…是！

對照組

變胖

我也變胖

趕稿狂吃垃圾食物

喔喔喔，太熱血了！兩元你真的是燃燒生命在創作啊！放假幾天吧！

Bonjour~

…

為啥我還是一樣胖

不用趕稿時

55

流感疫苗

眼鏡男給我乖乖坐好不要動!我幫你打流感疫苗。

是!

三天後——

哈

啾!

可惡,周哥為啥我打了流感疫苗還會感冒啊?黑心貨?

流感疫苗是預防流行性感冒,你這是一般感冒,不一樣喔。

是喔!

不要緊

歐羅修理吊燈中

歐羅你還好嗎？我手痠快抓不緊了！

呼，不要緊，我就快好了喔！

不要緊嗎？那我鬆手嚕！

嗚嗚，歐羅明明說不要緊的，怎麼轉眼就掛了。

你離我遠一點。

過期

衛生局發現一批過期黑心雞蛋流竄全台。

下則新聞，不良藥廠將過期藥品改期重新上架。

唉，現在不僅食物，連藥物都會有過期和造假的，還有啥不會過期？

欣怡我對你的愛永遠不會過期！親一個！

李主任你怎麼被釘在牆上!?

不可回收

倖存者偏差

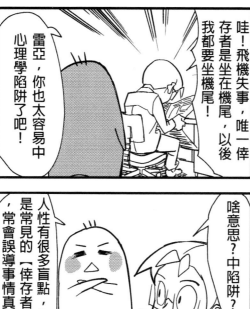

哇！飛機失事，唯一倖存者是坐在機尾，以後我都要坐機尾！

雷亞，你也太容易中心理學陷阱了吧！

啥意思？中陷阱？

人性有很多盲點，你這是常見的【倖存者偏差】，常會誤導事情真相。

以這新聞來說，他坐機尾倖存，但其他坐機尾的卻死亡。也可能是某宗教信徒，那該宗教就會說是神救了他，如果他是個大胖子，有的人可能就說是脂肪緩衝救了他，但這些都是過度推論，一點都不科學喔！

換句話說，這跟俗語【活人說話最大聲】類似？

沒錯！更多很有趣的人性盲點和心理學，可以買林醫師新書【不要按紅色按鈕】！

有77則趣味心理學喔！

總額制度

好消息！為改善台灣持續下降的醫療品質，政府決定提高內科給付點數！

學長你是內科主任，為啥看起來沒有很開心？

學弟健保是總額制，所以就算調高內科給付，等於讓其他科費用被稀釋減少而已。

那不就是挖東牆補西牆嗎？

學弟你——

你這樣說小心被蓋布袋。

呃……當我沒說

動搖

金院長，我們藥廠捐一百萬給醫院，協助我們推動新的自費能量癌症篩檢。

你們這種未經核准又沒醫德的檢查，一百萬也無法打動我！

老金你終於恢復當年正義感了！

那改捐五百萬如何？

癌症是國人十大死因之首！你們這篩檢雖然有待評估，但檢查是多多益善，可考慮！

挖勒

老金！！你莫忘了當年你當上外科主任的正義感和初衷啊！

呃……但你們這篩檢高輻射可能對民眾有害，再三思考後還是不要好了。

那一千萬。

唉啊不早說！可以讓民眾穿鉛衣或吃保健食品之類的來抵銷輻射，我們啥時開始？

我要辭職…

台灣人特色

專業

珍珠奶茶

林醫師感謝你治好我的病!這杯珍珠奶茶請笑納!

虎視眈眈眈

感謝,不過不用吸管謝謝。

雅婷你剛被病人欺負辛苦了,學姊請你喝珍奶療癒一下心靈。

謝謝學姊,我自己有帶環保杯。

等等要上刀沒空吃飯,靠珍奶快速補充熱量。

開心手術可能又要連站八個鐘頭了。

有沒有全台灣珍奶一半是被醫護人員喝掉的八卦?

不知道,但我聽說醫院內的便利商店業績都很好。

華視採訪

華視新聞雜誌採訪醫院也瘋狂中。

學長我來跟你借個漫畫—

啊！

喔喔這位穿白袍的美女是？

他是小雨醫師，也是一位喜歡畫漫畫的醫師喔！

學長我內向害羞低調不擅交際啊！

哦？

招牌動作

小雨學妹相當優秀，這幾年動漫展都在我旁邊一起擺攤，作品是【醫生君】系列漫畫，想當時我被他的創作熱忱深深感動啊…

……

被忽略

請問你何時開始畫漫畫

小雨遊戲直播

學長我做了【醫生君】電腦遊戲，請你試玩一下。

小雨你會做遊戲了！我來直播幫你推廣好了。

小雨你會做遊戲太厲害了！

人生第一次開直播好緊張啊！

觀看中

觀看中

哇！我撞到內科君了耶，小鹿亂撞。感覺是個很溫馨的遊戲。

呵呵～學長你你把這遊戲想簡單了。

「床的病人吧？
主治醫師。」

ＸＸＸ！這啥詭異的畫面啊！

腦闊冷靜

【補充】：小雨的電腦遊戲尚在製作中，想知道最新訊息可以追蹤小雨的臉書粉絲團【白袍恐懼症】。

66

琪琪護理師

各位同仁好，這位是新來的護理學妹，琪琪護理師。

學妹好，我是欣怡學姊，有事不會可以問我喔。

學姊請移開你的手！

怎麼了?!

你剛幫病人做完治療後拍我，你有洗手或用乾洗手液消毒嗎？

呃…這…

學姊，我剛拿到的護理師服被汙染了，請問要丟哪清洗？

好客

ㄟㄟ！叫你們今天急診值班醫師出來，我香港腳在癢要開藥膏！

你是皮在癢吧？值班醫師目前在急救病人，輕症建議掛門診。

我可是民意代表，跟你們家院長很熟，我朋友感冒立刻給他住院！

你是猿猴代表吧？沒空床就是沒空床，你聽不懂人話嗎？

哼哼，我又來啦！上次我去網路爆料抹黑你們急診是待客之道了吧！

你要好的待客之道？沒問題，今天急診醫師剛好非常【好客】。

我在急救患者！哪個奧客在外面雞雞歪歪想死嗎！

浩克。

自顧不暇

欣怡你發高燒到40度，快檢查一下！

驗尿是泌尿道感染，平常不要常憋尿，要多喝水。

我們護理人員，不要說上廁所了，連喝水都沒時間。

不行喔！你給我請假幾天，好好在家休息和吃藥。

好吧⋯我去跟阿長請假看看

學姊找吳阿長？她憋尿泌尿道感染，住院去了，怎了？

⋯⋯⋯

喉球症

醫師，咳咳，我多年來都覺得喉嚨卡卡有異物感和痰……

那真不舒服，之前看過其他科嗎？

看了耳鼻喉科和腸胃科都沒啥問題，建議我來看身心科。

這可能是自律神經失調引起的【喉球症】，建議調整作息、多運動和吃藥看看。

崔醫師你真神！我現在喉嚨不會卡卡了！

呵，記得多運動喔！

誠實桌遊

我買了新的鬥智桌遊【驚爆倫敦】喔，大家一起來玩！

喔喔喔！我最喜歡這種爾虞我詐的桌遊了！

只想玩山中小屋

這遊戲有三個偵探兩個炸彈客，大家不知道彼此身分，要勾心鬥角猜炸彈客是誰喔！

太棒了，這遊戲感覺很適合我這演技實力派玩家玩！

林醫師你不會是炸彈客吧？

喔對啊，我是喔！

你也太誠實了吧！？這樣怎麼玩下去啊！

我就說玩山中小屋嘛...

變胖原因

林醫師在雷亞診所開幕兩年後體重到達了人生新高峰：70公斤。

可惡啊!!我都有爬山和跑步運動，為何還是變胖了！

答案很明顯，就在日常生活之中。

腦闆，有病人剛送了一箱愛文芒果來，說謝謝你！

他不是昨天才送了一箱鳳梨？

腦闆，剛剛你朋友買了三杯珍珠奶茶送給我們。

什麼?!這已經是今天第三批飲料了！

最高紀錄是一天被送九杯喔

72

COMA

雷亞診所兩邊分別開了一家COCO飲料店，和一家CAMA咖啡店。

【補充】…COMA是醫學術語，指的是昏迷不醒的意思。

林醫師感謝你治好我的失眠，送您COCO飲料。

謝謝，不用客氣啦，能改善也是你有努力啊！

林醫師感謝你醫好我多年沒好的喉球症，這是隔壁買的CAMA咖啡。

啊不用客氣啦…我今天要喝兩杯飲料了……

兩杯一起喝的結果

COCO + CAMA = COMA

半熟

LD我要去買早餐，你要吃啥？

我不餓，幫我買一個半熟荷包蛋就好。

唉唷帥哥好久不見，今天要吃點什麼？

`20 30 40 50`

呵呵老闆娘真有眼光～我要點半熟荷包蛋和三明治外帶

好熱喔～

日光加溫中

喂！我不是說買半熟荷包蛋，你怎麼買全熟？

奇怪？我記得我跟老闆娘說半熟啊

快熟

嗚嗚嗚…明天要期末考，我跟這些書裡的知識都還不熟，我要被當了……

哼哼，雷亞你想要念書趕快熟嗎？

當然！LD你有何錦囊妙計？

告訴你！你帶這些書去空地念，很快就會熟了！！

真的嗎?!我馬上去！

已熟…

呼呼！

呼

模糊之神

芯仔，為啥大家都說你是【模糊之神】啊？

想知道嗎？「空白」來，這剛做好的蛋糕給你嚐鮮。

哇！是起司乳酪蛋糕耶，超棒的！

這…真…是…

太～好～吃～啦～

模糊之神94偶。

哇！空白興奮到模糊了。

好好吃！

萬能之神

芯仔是位多才多藝的年輕創作人。

心理學書找不到人畫圖…

偶可以幫你畫喔。

最近肚子餓好想吃蛋糕甜點…

偶可以幫你做喔。

最近好想做一尊雷亞公仔…

模型和道具偶也會做喔!

萬能芯仔請受我一拜!

模糊之神94偶。

蚊子館

長官！台灣漫畫家處境艱困，人才紛紛外流，懇請長官高抬貴手幫忙！

有這回事?!這事朕管定了！

朕決定花費五百億蓋動漫文智館，提振台灣漫畫！

長官英明!!

漫畫文智館

老闆，政府的錢我們都拿來蓋硬體和裝潢了，漫畫家都低薪過勞死掉了，以後沒漫畫那要展示啥？

多年後

1982－2018

各位旅客，這位是已逝世的漫畫家兩元老師，他曾獲金漫獎，作品是【醫院也瘋狂】等。

呼！呼呼!!

雷亞同學恭喜，你的膽固醇、LDL和三酸甘油脂都恢復正常了，可以減藥了。

哇！太棒了！我要好好慶祝一下！

哇啊啊啊啊

大吃大喝慶祝

一個月後

呃⋯雷亞同學你的血脂爆高變成乳糜血了，要吃加倍劑量了。

不會吧!?

灰指甲

豬血糕真好吃！

黃→

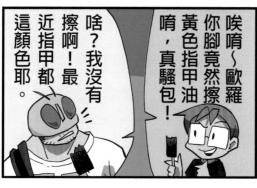

唉唷～歐羅你腳竟然擦黃色指甲油嗃，真騷包！

啥？我沒有擦啊！最近指甲都這顏色耶。

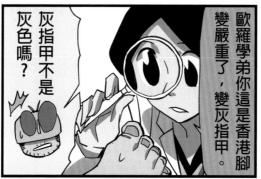

歐羅學弟你這是香港腳變嚴重了，變灰指甲。

灰指甲不是灰色嗎？

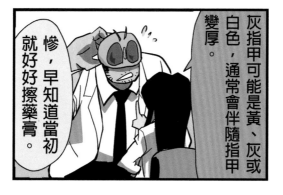

灰指甲可能是黃、灰或白色，通常會伴隨指甲變厚。

慘，早知道當初就好好擦藥膏。

還是你

雷亞快點!我們還有好多管晨血要抽!開晨會交班來不及了!

咳,又到了無聊沒意義的醫學生回饋會議,大家沒事就去領便當吧。

報告金老大院長,我們六年級醫學生一天到晚在抽血,根本沒時間學習。

哇!真是太~可憐了~,怎麼可以這樣,那明年改成七年級醫學生抽血如何?

太好了!金老大院長英明!

眼鏡男,還有20床晨血要抽喔,加油~

……

隔年升上七年級

82

作夢報應

錢從天降

【補充】：「達比修有」是日本的知名棒球投手。

林醫師和兩元爬象山

呼好累，平常看診和做漫畫都沒時間運動，真希望錢能從天上掉下來喔…

哈哈，搞不好哪天真的會實現喔。

喂兩元！買水要20元，你把錢包丟下來給我好嗎！

沒問題！想當年人家說我可以媲美日本投手「達比修有」的兩元…看我的～

夢想…真的實現了……

我最近有少給你稿費嗎？

錢包

小心肝

FF32 感謝

FF32開拓動漫祭，首次醫療漫畫聯合擺攤成功，感謝大家的幫忙！

米八芭　　嘎嘎　　學弟W

小雨　　空白　　婷婷　　小天使L

咦？話說兩元人呢？

他去取締人家亂丟垃圾了。

ㄟ⋯很有他的風格。

升糖指數食物

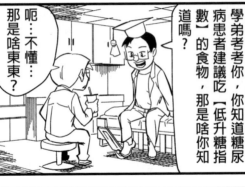

學弟考考你,你知道糖尿病患者建議吃【低升糖指數】的食物,那是啥你知道嗎?

呃…不懂…那是啥東東?

升糖指數簡稱GI,是指單位食物吃完後增加血糖的能力,越高代表吃下單位食物後,血糖會上升更快喔!

喔~原來如此,所以高升糖指數食物對糖尿病患者來說,比較不好吧?

沒錯,糖尿病患者應該盡量吃低升糖食物,像是蔬菜、牛奶和部分水果,但也要適量,如果總量吃太多血糖還是會飆高喔。

長知識…那麼哪些是高升糖指數的食物呢?

通常加工過後的食品都是,像是白麵包、玉米片、烤馬鈴薯和糖水等……當然你手上那杯奶茶更是高到爆。

蝦米!?

生命

雷醫師……我放棄急救了，感謝你一直以來的鼓勵……

婆婆不要放棄！加藤學長說他還會想辦法的！

隔日

哇～

學長我好難過喔，婆婆人那麼好為什麼這麼倒楣…嗚嗚

學弟，生命無常，醫生只能跟死神拔河，珍惜充實過每一天吧。

總醫師

糟！

總醫師你又切到病人動脈了！你搞什麼飛機！

快止血！

你怎麼老毛病一直犯！整個視野都是血看不清了！

主任別罵了，我來幫忙止血

呼…好險有及時止血，不然可能就要休克了。

……謝。

不過學長怎麼會沒發現那動脈，挺明顯啊？

如果要對我訓話，那免了。

原因

新來的道士

這個月我們道觀的香油錢和信眾增加很多，是何原因？

報告觀主，新來的實習道士羅道士超厲害，吸引了眾多信徒、符咒也賣超好的。

喔喔！這符咒字跡龍飛鳳舞，很有氣勢，但我竟然看不出哪個門派的，他究竟是何許人也？

太上老君急急如律令！你是卡到陰遇到煞，這符咒貼門前、符水拿去喝即可！

他能察言觀色、能言善道、字跡飛舞，到底是何來歷？

聽他說他原來是位醫師，因為醫療大環境不佳而轉行。

呃…

嗚嗚‼

鬼畫符

俺乃張飛再世，汝等曹賊拿命來！

何方妖邪附身良民，放肆！

阿飛你是中邪嗎？

啊呀！

大慈大悲、救苦救難！我用這符咒渡化你！

啊…解脫了

醫師我到處痛，牙痛、頭痛、肚子痛、頭髮痛、心痛，到處都看不好…

啊呀！

阿婆莫再提！我用這張處方籤來救你！

啊…真的嗎？真是太好了！

催稿米八芭

林醫師我2019年想出人生第一本圖文書，可以幫我嗎？

喔喔！既然你這麼熱血，我就來當你的編輯吧！

催稿中

最近進度如何啊？

呃…最近工作比較忙…有在趕稿

那還剩幾則啊？

呃…大概只差一百則就完成……

喂～警察先生嗎？我這邊有個變態催稿跟蹤狂……

盯～

湯老師簽名

喔不錯啊…

YA！我拿到湯老師的【故事獵人】簽名書了！

……

這本簽名書我要好好收藏！以後升值搞不好可以賣個一萬！

…那我現在給你一萬，你賣給我。

驚!?

什、什麼?!我沒真的要賣啦！

雷亞，所以不是所有東西都可以用金錢衡量喔。

謝謝提醒，這簽名書是我的無價之寶非賣品。

神醫？

評鑑抽問

老鄭怎麼辦?!評鑑委員來醫院突襲,說要隨機抽問醫學生!

什麼?!我們趕快跟某位醫學生套好招,派一他上場。

選誰?!

讓我想想看⋯我印象中只有一位醫學生叫做歐君講話比較靠譜一點。

← 笨蛋 ↑

↓ 不鳥你 ✓

第一位醫學倫理四大核心價值。

第一位同學,請背出

這簡單啦!醫狂第一集時我就背過了,答案是:知情同意、不傷害、行善和正義這四個。

評委

下一位同學⋯⋯你幹嘛戴口罩和墨鏡?

咳咳咳!!

咳咳咳、我重感冒又畏光,好在醫院對我們醫學生超好,給我們免費醫療又讓我們休息,超棒的~~

評委

尾牙表演

今年醫院尾牙，延續過去優良傳統，由醫學生上台演戲娛樂大家。

這根本是要我們取悅長官、職場霸凌，我要去跟媒體投訴抗議！

帥氣！歐君大家就靠你幫忙發聲了！

今年表演我們會評審，分數第一名可以獲得iphone手機。

哈哈哈！

駕！駕！歐白龍、雷八戒，我們去西方取經吧！

好脾氣等級

好脾氣等級一：被長官念老神在在。

阿一你怎麼自費項目收那麼少？沒向病人推銷?!

好脾氣等級二：被病人罵面帶笑容。

李主任！我感冒吃了一天藥物怎麼還沒好？你庸醫！

阿伯感冒需要時間改善啦。

好脾氣等級三：病歷被扣薪水不生氣。

歐羅我好餓喔……

沒空補病歷，實習薪水被扣光了……

好脾氣等級四：被健保核刪仍然佛。

天崩不驚

心若冰清

急救費用被刪了嗎？好的。

腺病毒感染

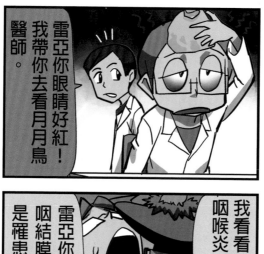

雷亞你眼睛好紅！我帶你去看月月鳥醫師。

我看看⋯你有發燒、咽喉炎、和結膜炎⋯

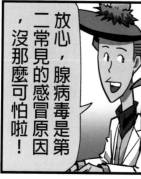

雷亞你症候群是【咽結膜熱】，應該是罹患腺病毒喔！

腺病毒？聽起來很可怕，會不會死掉？

放心，腺病毒是第二常見的感冒原因，沒那麼可怕啦！

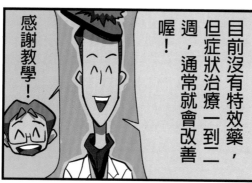

目前沒有特效藥，但症狀治療一到二週，通常就會改善喔！

感謝教學！

嘎嘎老師

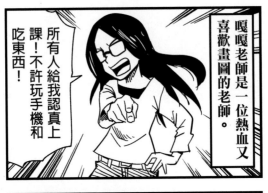

嘎嘎老師是一位熱血又喜歡畫圖的老師。

所有人給我認真上課！不許玩手機和吃東西！

除此之外——

太弱了！給我去走廊罰站！

還是位武術高手

又失敗了…

胃痛不要亂吃止痛藥

雷亞同學你怎了？臉色很難看。

我昨天宵夜吃太多肚子痛，吃了止痛藥後胃更痛了！

你吃的是NSAID類止痛藥，吃過量多會傷胃甚至胃潰瘍喔！

真的嗎!?

要找出胃痛原因，選擇適合的胃藥或止痛藥才能對症下藥喔！

【補充】：非類固醇消炎藥（Non-Steroidal Anti-Inflammatory Drug，簡稱 NSAID），主要公用是消炎止痛，但過量使用或老人家服用可能會胃潰瘍或腸胃道出血，需要小心使用。

哈姆立克法

哈哈慶祝考過醫師執照 今天我要壽司吃到爽! 今天要破 紀錄40盤 !

嗚!

雷亞你 噎到了 ?!

雷亞不要怕,我用【哈姆立克法】馬上救你!

雷亞歹勢 啦!

我第一次看到有人被急救後變全身骨折的⋯

柚子不能配藥吃

中秋快樂！麻豆文旦送大家吃！

哇！龜謝謝謝你！

?!歐羅你在吃藥？還喝啤酒？

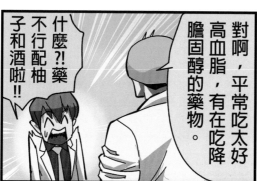

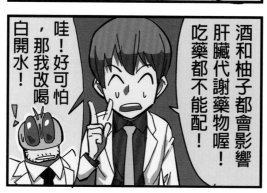

如臨大敵

醫師那間病房的病人是不是很嚴重，我看到好多醫護人員進去

不是喔，是發現有蟑螂。

破壞力過高無法參與。

網路成癮

寒暑假期間，小朋友網路遊戲成癮更普遍，大家要適量玩喔。

常見症狀像是越玩越久、明知自己過度玩遊戲卻停不下來、不玩就煩躁焦慮等。

還有像是腦海中都想著電動，周遭人都勸阻不要過度沉迷、造成學業、職業或人際關係功能嚴重受損等。

哼哼，還好我沒有網路遊戲成癮。

病入膏肓。

真實的間隙

學長這是我的漫畫《真實的間隙》，想給你看看。

喔喔！好期待！

這劇情真是太感人、太好看了啊！一定要上架出版啊！

看到捶心肝

白日雨和費子軒一起創作的漫畫《真實的間隙》一月出版，描繪台灣青少年的校園霸凌故事。

1/6 新書發表會大成功，也感謝那天眾多親友粉絲前來支持捧場。

感謝閱讀，希望你看得開心又能學到東西。

台灣漫畫最高榮譽

金漫獎首獎

本土原創漫畫推廣

桃園國際動漫大展

醫生vs.漫畫家的跨界失控!!

2016新北市

漫畫徵件競賽頒獎典禮

感謝各界獎項肯定

新北市動漫畫競賽

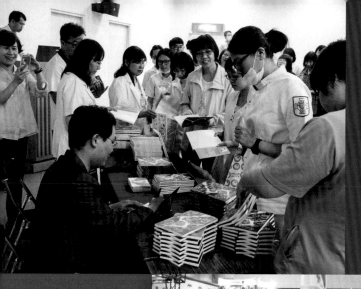

感謝大家熱情支持

粉絲簽書會

國際間為台灣爭光

出訪國外
國際交流

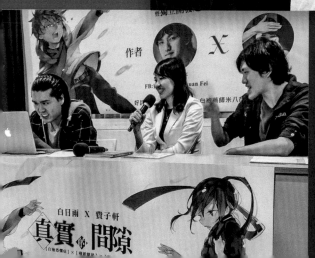

作者 X

FB: uan Fei

白日雨 X 費子軒

真實 間隙

出版台灣優質書籍

推廣台灣
優質作品

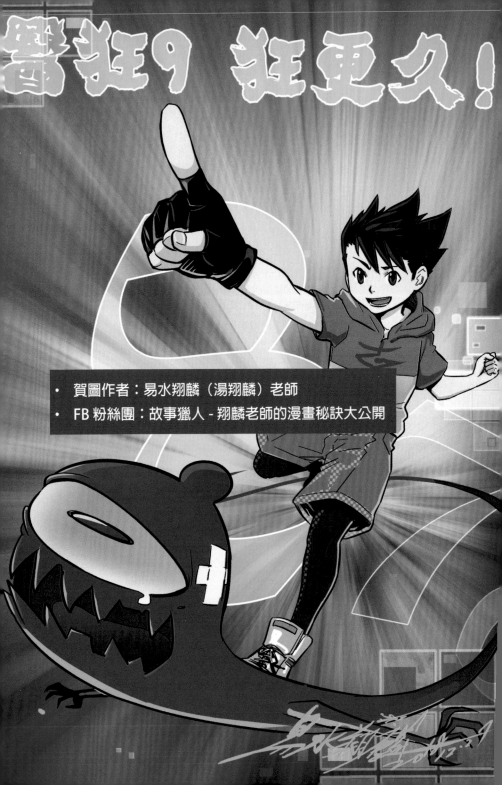

醫狂9 狂更久！

- 賀圖作者：易水翔麟（湯翔麟）老師
- FB 粉絲團：故事獵人 - 翔麟老師的漫畫秘訣大公開

賀

醫狂上市

・ 賀圖作者：曾建華老師
・ FB 粉絲團：漫畫家的店

恭賀醫狂9出版 嘎嘎

- 賀圖作者：嘎嘎老師
- FB 粉絲團：菜鳥老師嘎嘎の日常

醫院也瘋狂

- 賀圖作者：篠舞醫師
- FB 粉絲團：篠舞醫師的 s 日常

賀 醫狂九出版

- 賀圖作者：白日雨
- FB 粉絲團：白袍恐懼症

- 賀圖作者：於是空白
- FB 粉絲團：於是空白 -

- 賀圖作者：米八芭
- FB 粉絲團：白袍藥師 米八芭

醫院
也瘋狂
9

米八芭

2019.1.15

推薦書籍

《 不焦不慮好自在：和醫師一起改善焦慮症 》
林子堯、王志嘉、曾驛翔、亮亮 等醫師著

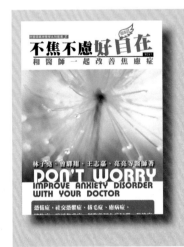

焦慮疾患是常見的心智疾病，但由於不了解或偏見，讓許多人常羞於就醫或甚至不知道自己得病，導致生活品質因此受到嚴重影響。林醫師以一年多的時間撰寫這本書籍。本書以醫師專業的角度，來介紹各種焦慮相關疾患（如強迫症、恐慌症、社交恐懼症、特定恐懼症、廣泛型焦慮症、創傷後壓力症候群等），內容深入淺出，希望能讓民眾有更多認識。

定價：280 元

《 你不可不知的安眠鎮定藥物 》
林子堯 醫師著

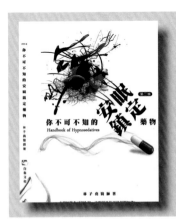

安眠鎮定藥物是醫學上常見的藥物之一，但鮮少有完整的中文衛教書籍來講解。林醫師將醫學知識與行醫經驗融合，撰寫而成的這本衛教書籍，希望能藉由深入淺出的文字說明，讓民眾能更了解安眠鎮定藥物，並正確而小心的使用。

定價：250 元

所有書籍皆可至博客來、誠品、金石堂、墊腳石或白象文化購買
如大量訂購（超過 10 本）可與 laya.laya@msa.hinet.net 聯絡

《向菸酒毒說 NO!》

林子堯、曾驛翔 醫師著

　　隨著社會變遷，人們的生活壓力與日俱增，部分民眾會藉由抽菸或喝酒來麻痺自己或希望能改善心情，甚至有些人會被他人慫恿而吸毒，但往往因此「上癮」而遺憾終身。本書由兩位醫師花費兩年撰寫，內容淺顯易懂，搭配趣味漫畫插圖，使讀者容易理解。此書適合社會各階層人士閱讀，能獲取正確知識，也對他人有所幫助。

定價：250 元

《刀俠劉仁》

獠次郎（劉自仁）著

　　以台灣歷史為故事背景的原創武俠小說，台灣有許多可歌可泣的本土故事，卻被淹沒在歷史的洪流中，獠次郎以台灣歷史為背景，融合了「九曲堂」、「崎溜瀑布」、「義賊朱秋」等在地鄉野傳奇，透過武俠小說的方式來撰述，帶領讀者回到過去，追尋這塊土地的「俠」與「義」。

定價：300 元

藥師忙蝦米？

白袍藥師米八芭的
漫畫工作日誌

米八芭 圖/文

想知道真實的藥師工作內容？
想了解藥學系畢業後的各種出路？
想邊看漫畫、邊了解用藥知識？
那你一定不能錯過這本書！

預計2019年4月初上市

真實的間隙

【白袍恐懼症】×【廢紙劇場】×【醫院也瘋狂】

作者 費子軒 白日雨

國中生小光因長期遭受同學霸凌和父母責罵而鬱鬱寡歡。有一天他邂逅了如陽光般存在的小雪，小雪照亮了小光生命的陰暗處，直到有一天……

護理師 啟♥萌計畫

於是空白與這條
充滿冒險的護理之路

作者 於是空白

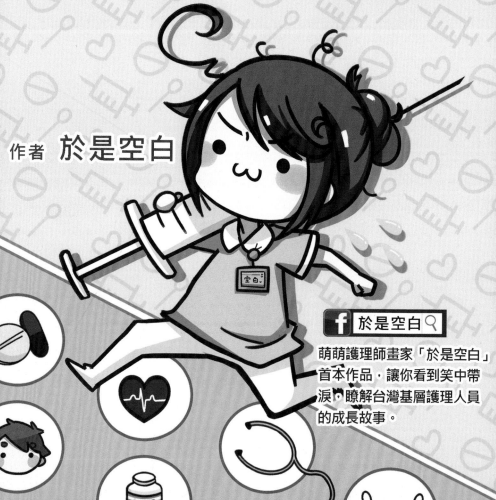

f 於是空白 🔍

萌萌護理師畫家「於是空白」
首本作品，讓你看到笑中帶
淚，瞭解台灣基層護理人員
的成長故事。

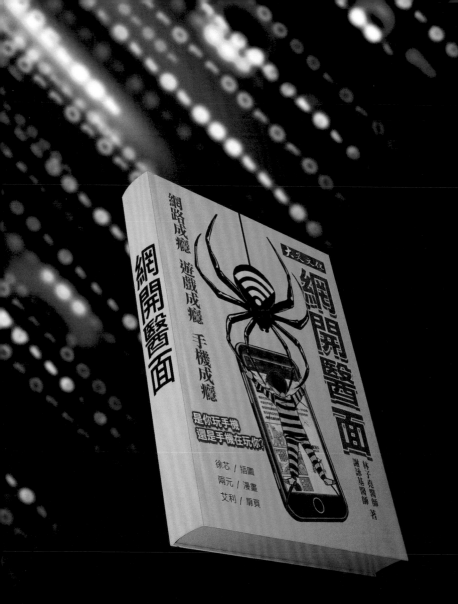

【書名】：《網開醫面：網路成癮、遊戲成癮、手機成癮必讀書籍》
【簡介】：網路成癮是當代一大問題，隨著網路越來越發達，過度
　　　　　依賴的問題越來越嚴重，本書結合醫學知識和網路文
　　　　　化，淺顯易懂，是教育學子或兒女的必看書籍。

Story Hunter
故事獵人

翔麟老師漫畫秘訣大公開!!

強力推薦

湯老師自己:

全彩漫畫
×
故事創作即時攻略

易水翔麟 編著

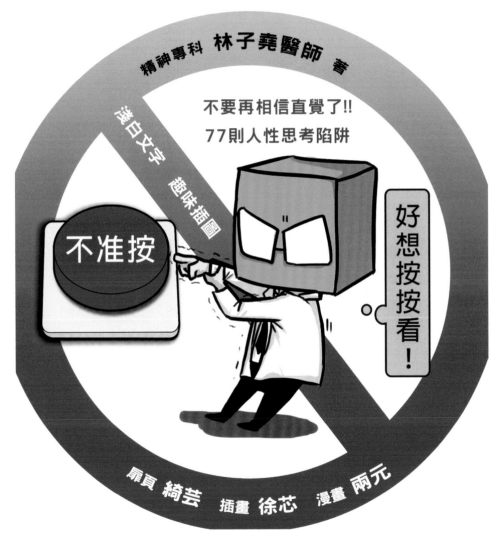

【書名】：《不要按紅色按鈕：醫師教你透視人性盲點》
【簡介】：「為什麼有時候叫你不要做的事情反而越想做？」「男人不壞女人不愛是真的嗎？」林子堯醫師結合精神醫學和心理學，描繪各種趣味心理學現象，讓你大呼驚奇。

Crazy Hospital 9

作者：雷亞 (林子堯)、兩元 (梁德垣)

信箱：laya.laya@msa.hinet.net (洽談合作)

官網：http://www.laya.url.tw/hospital

臉書：醫院也瘋狂

客串：於是空白、米八芭、瑪姬米、小雨、嘎嘎老師、
成真老師、芯仔、湯翔麟老師、曾建華老師

校對：洪大、何錦雲、林組明

題字：黃崑林老師、湯翔麟老師、羅文鍵醫師

出版：大笑文化有限公司

感謝：先施印通股份有限公司蔡姊

經銷：白象文化事業有限公司 經銷部

電話：04-22208589

地址：401 台中市東區和平街 228 巷 44 號

初版：2019 年 02 月

定價：新台幣 200 元

ISBN：978-986-95723-5-4

感謝桃園市文化局指導

台灣原創漫畫，歡迎推廣合作